妙法蓮華經 卷第三

다길
김
경
호

〈일러두기〉

- 텍스트 작품『감지금니<묘법연화경> 권제3』은 재조대장경(해인사 팔만대장경)을 저본으로 하고, 국보 제234호『감지은니<묘법연화경>』, 雲門僧伽大學 出版部 발행『法華三部經』, 靈山法華寺出版部 발행 <法華三部經> 등과의 대교를 바탕으로 제작되었습니다.
- 필자의 최신 작품『감지금니<화엄경약찬게>』(pp.64~72),『감지금니·백금니<성경 잠언16장9절>』(p.73),『감지금니<법화경약찬게>』(pp.74~75)를 함께 수록하였습니다.
- 2022년 9월 현재 국가무형문화재 사경장 전수교육생들의 작품을 1점씩 수록(pp.78~89)함으로써 후일 증빙자료가 될 수 있게 하였습니다.
- 이 책의 우측 표지는 약간의 편집을 하였습니다.
- 텍스트 작품『감지금니<묘법연화경> 권제3』의 구성과 크기는 다음과 같습니다.(2022년 9월 현재)

 전체 30.0cm / 1339.6cm (앞·뒤 표지 포함)
 절첩장 (총 122절면)
 각 절면 30.0 / 10.8cm (19.2 / 10.8cm)
 앞표지 30.2 / 11.0cm (30.0 / 10.8cm)
 경문 118절면 (19.2 / 1274.4cm)
 천두 6.3cm, 천지간 19.2cm, 지각 4.5cm
 사성기 4절면 (19.2 / 43.2cm)
 뒤표지 30.2 / 11.0cm (30.0 / 10.8cm)
 ※ () 안의 숫자는 상·하·좌·우 바깥 여백을 제외한 실제 크기임
 ※ 사성기장엄난·신장도·변상도·사성기 서사는 추후 제작 예정임

妙法蓮華經卷第三

〈앞표지〉 감지 금분 은분 녹교 명반　30.2 / 11.0cm (30.0 / 10.8cm).

妙法蓮華経卷第三

後秦龜茲國三藏法師鳩摩羅什奉 詔譯

藥草喻品第五

尒時世尊告摩訶迦葉及諸大弟子

善哉善哉迦葉善說如来真實功德

誠如所言如来復有無量無邊阿僧

祇功德汝等若於無量億劫說不能

盡迦葉當知如来是諸法之王若有

所說皆不虛也於一切法以智方便

而演說之其所說法皆悉到於一切

智地如来觀知一切諸法之所歸趣

亦知一切衆生深心所行通達無碍

又於諸法究盡明了示諸眾生一切
智慧迦葉譬如三千大千世界山川
谿谷土地所生卉木叢林及諸藥草
種類若干名色各異密雲彌布遍覆
三千大千世界一時等澍其澤普洽
卉木叢林及諸藥草小根小莖小枝
小葉中根中莖中枝中葉大根大莖
大枝大葉諸樹大小隨上中下各有
所受一雲所雨稱其種性而得生長
華菓敷實雖一地所生一雨所潤而
諸草木各有差別迦葉當知如來亦
復如是出現於世如大雲起以大音

聲普遍世界天人阿修羅如彼大雲
遍覆三千大千國土於大衆中而唱
是言我是如來應供正遍知明行足
善逝世間解無上士調御丈夫天人
師佛世尊未度者令度未解者令解
未安者令安未涅槃者令得涅槃今

世後世如實知之我是一切知者一
切見者知道者開道者說道者汝等
天人阿修羅衆皆應到此為聽法故
尔時無數千萬億種衆生來至佛所
而聽法如來于時觀是衆生諸根利
鈍精進懈怠隨其所堪而為說法種

種無量皆令歡喜快得善利是諸衆
生聞是法已現世安隱後生善處以
道受樂亦得聞法既聞法已離諸障
碍於諸法中任力所能漸得入道如
彼大雲雨於一切卉木叢林及諸藥
草如其種性具足蒙潤各得生長如

来說法一相一味所謂解脫相離相
滅相究竟至於一切種智其有衆生
聞如來法若持讀誦如說修行所得
功德不自覺知所以者何唯有如來
知此衆生種相體性念何事思何事
修何事云何念云何思云何修以何

法念以何法思以何法修以何法得
何法衆生住於種種之地唯有如來
如實見之明了無碍如彼卉木藜林
諸藥草等而不自知上中下性如來
知是一相一味之法所謂解脫相離
相滅相究竟涅槃常寂滅相終、歸於

空佛知是已觀衆生心欲而將護之
是故不即爲說一切種智汝等迦葉
甚爲希有能知如來隨宜說法能信
能受所以者何諸佛世尊隨宜說法
難解難知介時世尊欲重宣此義而
說偈言

破有法王　出現世間　隨眾生欲
種種說法　如來尊重　智慧深遠
久默斯要　不務速說　有智若聞
則能信解　無智疑悔　則為永失
是故迦葉　隨力為說　以種種緣
令得正見　迦葉當知　譬如大雲

起於世間　遍覆一切　慧雲含潤
電光晃曜　雷聲遠震　令眾悅豫
日光掩蔽　地上清涼　靉靆垂布
如可承攬　其雨普等　四方俱下
流澍無量　率土充洽　山川嶮谷
幽邃所生　卉木藥草　大小諸樹

百穀苗稼 甘蔗蒲萄 雨之所潤

無不豐足 乾地普洽 藥木並茂

其雲所出 一味之水 草木叢林

隨分受潤 一切諸樹 上中下等

稱其大小 各得生長 根莖枝葉

花菓光色 一雨所及 皆得鮮澤

如其體相 性分大小 所潤是一

而各滋茂 佛亦如是 出現於世

辟如大雲 普覆一切 既出于世

為諸眾生 分別演說 諸法之實

大聖世尊 於諸天人 一切眾中

而宣是言 我為如來 兩足之尊

出于世間　猶如大雲　充潤一切

枯槁眾生　皆令離苦　得安隱樂

世間之樂　及涅槃樂　諸天人眾

一心善聽　皆應到此　觀無上尊

我為世尊　無能及者　安隱眾生

故現於世　為大眾說　甘露淨法

其法一味　解脫涅槃　以一妙音

演暢斯義　常為大乘　而作因緣

我觀一切　普皆平等　無有彼此

愛憎之心　我無貪著　亦無限碍

恒為一切　平等說法　如為一人

眾多亦然　常演說法　曾無他事

去来坐立 終不疲厭 充足世間
如雨普潤 貴賤上下 持戒毀戒
威儀具足 及不具足 正見邪見
利根鈍根 等雨法雨 而無懈倦
一切衆生 聞我法者 隨力所受
住於諸地 或處人天 轉輪聖王

釋梵諸王 是小藥草 知無漏法
能得涅槃 起六神通 及得三明
獨處山林 常行禪定 得緣覺證
是中藥草 求世尊處 我當作佛
行精進定 是上藥草 又諸佛子
專心佛道 常行慈悲 自知作佛

決定無疑　是名小樹　安住神通

轉不退輪　度無量億　百千眾生

如是菩薩　名為大樹　佛平等說

如一味雨　隨眾生性　所受不同

如彼草木　所稟各異　佛以此喻

方便開示　種種言辭　演說一法

於佛智慧　如海一渧　我雨法雨

充滿世間　一味之法　隨力修行

如彼藂林　藥草諸樹　隨其大小

漸增茂好　諸佛之法　常以一味

令諸世間　普得具足　漸次修行

皆得道果　聲聞緣覺　處於山林

住家後身　聞法得果　是名藥草
各得增長　若諸菩薩　智慧堅固
了達三界　求最上乘　是名小樹
而得增長　復有住禪　得神通力
聞諸法空　心大歡喜　放無數光
度諸眾生　是名大樹　而得增長

如是迦葉　佛所說法　譬如大雲
以一味雨　潤於人華　各得成實
迦葉當知　以諸因緣　種種譬喻
開示佛道　是我方便　諸佛亦然
今為汝等　說眾實事　諸聲聞眾
皆非滅度　汝等所行　是菩薩道

漸漸修學　悉當成佛

妙法蓮華經授記品第六

尒時世尊說是偈已告諸大衆唱如

是言我此弟子摩訶迦葉於未来世

當得奉覲三百萬億諸佛世尊供養

恭敬尊重讃歎廣宣諸佛無量大法

於最後身得成為佛名曰光明如来

應供正遍知明行足善逝世間解無

上士調御丈夫天人師佛世尊國名

光德劫名大莊嚴佛壽十二小劫正

法住世二十小劫像法亦住二十小

劫國界嚴飾無諸穢惡瓦礫荊棘便

利不淨其土平正無有高下坑坎堆
阜琉璃為地寶樹行列黃金為繩以
累道側散諸寶華周遍清淨其國菩
薩無量千億諸聲聞眾亦復無數無
有魔事雖有魔及魔民皆護佛法甬
時世尊欲重宣此義而說偈言

告諸比丘　我以佛眼　見是迦葉
於未來世　過無數劫　當得作佛
而於来世　供養奉覲　三百萬億
諸佛世尊　為佛智慧　淨修梵行
供養最上　二足尊已　修習一切
無上之慧　於家後身　得成為佛

其土清淨　琉璃為池　多諸寶樹

行列道側　金繩界道　見者歡喜

常出好香　散眾名華　種種奇妙

以為莊嚴　其地平正　無有丘坑

諸菩薩眾　不可稱計　其心調柔

逮大神通　奉持諸佛　大乘經典

諸聲聞眾　無漏後身　法王之子

亦不可計　乃以天眼　不能數知

其佛當壽　十二小劫　正法住世

二十小劫　像法亦住　二十小劫

光明世尊　其事如是

爾時大目犍連須菩提摩訶迦栴延

等皆悲悚慄 一心合掌瞻仰尊顏目

不輟捨即共同聲而說偈言

大雄猛世尊 諸釋之法王 哀愍我等故

而賜佛音聲 若知我深心 見為授記者

如以甘露灑 除熱得清涼 如從飢國來

忽遇大王饍 心猶懷疑懼 未敢即便食

若復得王教 然後乃敢食 我等亦如是

每惟小乘過 不知當云何 得佛無上慧

雖聞佛音聲 言我等作佛 心尚懷憂懼

如未敢便食 若蒙佛授記 尒乃快安樂

大雄猛世尊 常欲安世間 願賜我等記

如飢須教食

甫時世尊知諸大弟子心之所念告
諸比丘是須菩提於當來世奉覲三
百萬億那由他佛供養恭敬尊重讚
歎常修梵行具菩薩道於最後身得
成為佛號曰名相如來應供正遍知
明行足善逝世間解無上士調御丈

夫天人師佛世尊劫名有寶國名寶
生其土平正頗梨為地寶樹莊嚴無
諸丘坑沙礫荊棘便利之穢寶華覆
地周遍清淨其土人民皆處寶臺珍
妙樓閣聲聞弟子無量無邊算數辟
喻所不能知諸菩薩眾無數千萬億

郵由他佛壽十二小劫正法住世二
十小劫像法亦住二十小劫其佛常
處虛空為眾說法度脫無量菩薩及
聲聞眾尒時世尊欲重宣此義而說
偈言
諸比丘眾　今告汝等　皆當一心

聽我所説　我大弟子　湏菩提者
當得作佛　號曰名相　當供無數
萬億諸佛　隨佛所行　漸具大道
冣後身得　三十二相　端正姝妙
猶如寶山　其佛國土　嚴淨第一
眾生見者　無不愛樂　佛於其中

度無量眾　其佛法中　多諸菩薩

皆悉利根　轉不退輪　彼國常以

菩薩莊嚴　諸聲聞眾　不可稱數

皆得三明　具六神通　住八解脫

有大威德　其佛說法　現於無量

神通變化　不可思議　諸天人民

數如恒沙　皆共合掌　聽受佛語

其佛當壽　十二小劫　正法住世

二十小劫　像法亦住　二十小劫

尒時世尊後告諸比丘眾我今語汝

是大迦旃延於當來世以諸供具供

養奉事八千億佛恭敬尊重諸佛滅

後各起塔廟高千由旬縱廣正等五
百由旬皆以金銀琉璃車渠馬瑙真
珠玫瑰七寶合成眾華瓔珞塗香末
香燒香繒盖幢幡供養塔廟過是已
後當復供養二萬億佛亦復如是供
養是諸佛已具菩薩道當得作佛號

曰閻浮那提金光如來應供正遍知
明行足善逝世間解無上士調御丈
夫天人師佛世尊其土平正頗梨為
地實樹莊嚴黃金為繩以界道側妙
華覆地周遍清淨見者歡喜無四惡
道地獄餓鬼畜生阿修羅道多有天

人諸聲聞眾及諸菩薩無量萬億莊
嚴其國佛壽十二小劫正法住世二
十小劫像法亦住二十小劫尒時世
尊欲重宣此義而說偈言

諸比丘眾　皆一心聽　如我所說
真實無異　是迦栴延　當以種種

妙好供具　供養諸佛　諸佛滅後
起七寶塔　亦以華香　供養舍利
其寂後身　得佛智慧　成等正覺
國土清淨　度脫無量　萬億眾生
皆為十方　之所供養　佛之光明
無能勝者　其佛號曰　閻浮金光

菩薩聲聞　斷　一切有　無量無數

莊嚴其國

甬時世尊復告大眾我今語汝是大

目揵連當以種種供具供養八千諸

佛恭敬尊重諸佛滅後各起塔廟高

千由旬縱廣正等五百由旬皆以金

銀琉璃車磲馬瑙真珠玫瑰七寶合

成眾華瓔珞塗香末香燒香繒盖幢

幡以用供養過是已後當復供養二

百萬億諸佛亦復如是當得成佛號

曰多摩羅跋栴檀香如来應供正遍

知明行足善逝世間解無上士調御

丈夫天人師佛世尊劫名喜滿國名
意樂其土平正頗梨為地寶樹莊嚴
散真珠華周遍清淨見者歡喜多諸
天人菩薩聲聞其數無量佛壽二十
四小劫正法住世四十小劫像法亦
住四十小劫爾時世尊欲重宣此義

而說偈言

我此弟子　　大目犍連　　捨是身已
得見八千　　二百萬億　　諸佛世尊
為佛道故　　供養恭敬　　於諸佛所
常修梵行　　於無量劫　　奉持佛法
諸佛滅後　　起七寶塔　　長表金剎

華香伎樂　而以供養　諸佛塔廟
漸漸具足　菩薩道已　於意樂國
而得作佛　號多摩羅　栴檀之香
其佛壽命　二十四劫　常為天人
演說佛道　聲聞無量　如恒河沙
三明六通　有大威德　菩薩無數

志固精進　於佛智慧　皆不退轉
佛滅度後　正法當住　四十小劫
像法亦尒　我諸弟子　威德具足
其數五百　皆當授記　於未来世
咸得成佛
我及汝等　宿世囙縁　吾今當說

汝等善聽

妙法蓮華経化城喩品第七

佛告諸比丘乃往過去無量無邊不

可思議阿僧祇劫尒時有佛名大通

智勝如来應供正遍知明行足善逝

世間解無上士調御丈夫天人師佛

世尊其國名好成劫名大相諸比丘

彼佛滅度已来甚大久遠譬如三千

大千世界所有地種假使有人磨以

為墨過於東方千國土乃下一點大

如微塵又過千國土復下一點如是

展轉盡地種墨於汝等意云何是諸

國土若筭師若筭師弟子能得邊際
知其數不不也世尊諸比丘是人所
経國土若點不點盡末為塵一塵一
劫彼佛滅度已来復過是數無量無
邊百千萬億阿僧祇劫我以如来知
見力故觀彼久遠猶若今日甫時世

尊欲重宣此義而説偈言

我念過去世　無量無邊劫　有佛兩足尊
名大通智勝　如人以力磨　三千大千土
盡此諸地種　皆悉以為墨　過於千國土
乃下一塵點　如是展轉點　盡此諸塵墨
如是諸國土　點與不點等　復盡末為塵

一塵爲一劫　此諸微塵數
其劫復過是
彼佛滅度來　如是無量劫
如來無礙智
知彼佛滅度　及聲聞菩薩　如見今滅度
諸比丘當知　佛智淨微妙　無漏無所礙
通達無量劫
佛告諸比丘　大通智勝佛壽五百四

十萬億那由他劫其佛本坐道場破
魔軍已垂得阿耨多羅三藐三菩提
而諸佛法不現在前如是一小劫乃
至十小劫結加趺坐身心不動而諸
佛法猶不在前尒時忉利諸天先爲
彼佛於菩提樹下敷師子座高一由

旬佛於此座當得阿耨多羅三藐三
菩提適坐此座時諸梵天王雨衆天
華面百由旬香風時来吹去萎華更
雨新者如是不絶滿十小劫供養於
佛乃至滅度常雨此華四王諸天為
供養佛常擊天鼓其餘諸天作天伎

樂滿十小劫至于滅度亦復如是諸
比丘大通智勝佛過十小劫諸佛之
法乃現在前成阿耨多羅三藐三菩
提其佛未出家時有十六子其第一
者名曰智積諸子各有種種珍異玩
好之具聞父得成阿耨多羅三藐三

菩提皆捨所珍往詣佛所諸母涕泣
而隨送之其祖轉輪聖王與一百大
臣及餘百千萬億人民皆共圍繞隨
至道場咸欲親近大通智勝如來供
養恭敬尊重讚歎到已頭面禮足繞
佛畢已一心合掌瞻仰世尊以偈頌
曰

大威德世尊　為度眾生故　於無量億劫
介乃得成佛　諸願已具足　善哉吉無上
世尊甚希有　一坐十小劫　身體及手足
靜然安不動　其心常惔怕　未曾有散亂
究竟永寂滅　安住無漏法　今者見世尊

安隱成佛道　我等得善利　稱慶大歡喜
眾生常苦惱　盲瞑無導師　不識苦盡道
不知求解脫　長夜增惡趣　減損諸天眾
從冥入於冥　永不聞佛名　今佛得最上
安隱無漏道　我等及天人　為得最大利
是故咸稽首　歸命無上尊

尒時十六王子偈讚佛已　勸請世尊
轉於法輪咸作是言　世尊說法多所
安隱憐愍饒益諸天人民　重說偈言
世雄無等倫　百福自莊嚴　得無上智慧
願為世間說　度脫於我等　及諸眾生類
為分別顯示　令得是智慧　若我等得佛

衆生亦復然　世尊知衆生　深忍之所念
亦知所行道　又知智慧力　欲樂及修福
宿命所行業　世尊悉知已　當轉無上輪

佛告諸比丘大通智勝佛得阿耨多
羅三藐三菩提時十方各五百萬億
諸佛世界六種震動其國中間幽冥
之處日月威光所不能照而皆大明
其中衆生各得相見咸作是言此中
云何忽生衆生又其國界諸天宮殿
乃至梵宮六種震動大光普照遍滿
世界勝諸天光甫時東方五百萬億
諸國土中梵天宮殿光明照曜倍於

常明諸梵天王各作是念今者宮殿

光明昔所未有以何因緣而現此相

是時諸梵天王即各相詣共議此事

時彼衆中有一大梵天王名救一切

為諸梵衆而說偈言

我等諸宮殿　光明昔未有　此是何因緣

冝各共求之　為大德天生　爲佛出世間

而此大光明　遍照於十方

爾時五百萬億國土諸梵天王與宮

殿俱各以衣裓盛諸天華共詣西方

推尋是相見大通智勝如來處于道

場菩提樹下坐師子座諸天龍王乹

闍婆緊那羅摩睺羅伽人非人等恭
敬圍繞及見十六王子請佛轉法輪
即時諸梵天王頭面禮佛繞百千匝
即以天華而散佛上其所散華如須
彌山并以供養佛菩提樹其菩提樹
高十由旬華供養已各以宮殿奉上

彼佛而作是言唯見哀愍饒益我等
所獻宮殿願垂納受時諸梵天王即
於佛前一心同聲以偈頌曰
世尊甚希有　難可得值遇　具無量功德
能救護一切　天人之大師　哀愍於世間
十方諸衆生　普皆蒙饒益　我等所從來

五百萬億國　捨深禪定樂　為供養佛故

我等先世福　宮殿甚嚴飾　今以奉世尊

唯願哀納受

尒時諸梵天王偈讚佛已各作是言

唯願世尊轉於法輪度脫眾生開涅

槃道時諸梵天王一心同聲而說偈

言

世雄兩足尊　唯願演說法　以大慈悲力

度苦惱眾生

甫時大通智勝如來黙然許之又諸

比丘東南方五百萬億國土諸大梵

王各自見宮殿光明照曜昔所未有

歡喜踊躍生希有心即各相詣共議此事時彼眾中有一大梵天王名曰大悲為諸梵眾而說偈言

是事何因緣　而現如此相　我等諸宮殿
光明昔未有　為大德天生　為佛出世間
未曾見此相　當共一心求　過千萬億土
尋光共推之　多是佛出世　度脫苦眾生

尔時五百萬億諸梵天王與宮殿俱各以衣裓盛諸天華共詣西北方推尋是相見大通智勝如來處于道場菩提樹下坐師子座諸天龍王乹闥婆緊那羅摩睺羅伽人非人等恭敬

圍繞及見十六王子請佛轉法輪時
諸梵天王頭面禮佛繞百千匝即以
天華而散佛上所散之華如須彌山
并以供養佛菩提樹華供養已各以
宮殿奉上彼佛而作是言唯見哀愍
繞益我等所獻宮殿願垂納受介時

諸梵天王即於佛前一心同聲以偈
頌曰

聖主天中王 迦陵頻伽聲
哀愍衆生者
我等今敬禮 世尊甚希有
久遠乃一現
一百八十劫 空過無有佛
三惡道充滿
諸天衆減少 今佛出於世
為衆生作眼

世間所歸趣　救護於一切　為眾生之父

哀愍饒益者　我等宿福慶　今得值世尊

尒時諸梵天王偈讚佛已各作是言

唯願世尊哀愍一切轉於法輪度脫

眾生時諸梵天王一心同聲而說偈

言

大聖轉法輪　顯示諸法相　度苦惱眾生

令得大歡喜　眾生聞此法　得道若生天

諸惡道減少　忍善者增益

尒時大通智勝如來默然許之又諸

比丘南方五百萬億國土諸大梵王

各自見宮殿光明照曜昔所未有歡

喜踊躍生希有心即各相詣共議此
事以何因緣我等宮殿有此光曜時
彼衆中有一大梵天王名曰妙法為
諸梵衆而說偈言
我等諸宮殿　光明甚威曜　此非無因緣
是相宜求之　過於百千劫　未曾見是相

為大德天生　為佛出世間
尔時五百萬億諸梵天王與宮殿俱
各以衣裓盛諸天華共詣北方推尋
是相見大通智勝如來處于道場菩
提樹下坐師子座諸天龍王乾闥婆
緊那羅摩睺羅伽人非人等恭敬圍

繞及見十六王子請佛轉法輪時諸
梵天王頭面禮佛繞百千匝即以天
華而散佛上所散之華如須彌山并
以供養佛菩提樹華供養已各以宮
殿奉上彼佛而作是言唯見哀愍饒
益我等所獻宮殿願垂納受爾時諸

梵天王即於佛前一心同聲以偈頌
曰
世尊甚難見　破諸煩惱者
　　　　　　過百三十劫
今乃得一見　諸飢渴眾生
　　　　　　以法雨充滿
昔所未曾見　無量智慧者
　　　　　　如優曇鉢花
今日乃值遇　我等諸宮殿
　　　　　　蒙光故嚴飾

世尊大慈悲　唯願垂納受

尔時諸梵天王偈讚佛已各作是言

唯願世尊轉於法輪令一切世間諸

天魔梵沙門婆羅門皆獲安隱而得

度脫時諸梵天王一心同聲以偈頌

曰

唯願天人尊　轉無上法輪

而吹大法螺　普雨大法雨

我等咸歸請　當演深遠音

尔時大通智勝如来默然許之西南

方乃至下方亦復如是尔時上方五

百萬億國土諸大梵王皆悉自觀所

止宮殿光明威曜昔所未有歡喜踊
躍生希有心即各相詣共議此事以
何因緣我等宮殿有斯光明時彼衆
中有一大梵天王名曰尸棄為諸梵
衆而說偈言
今以何因緣　我等諸宮殿　威德光明曜

嚴飾未曾有　如是之妙相　昔所未聞見
為大德天生　為佛出世間
爾時五百萬億諸梵天王與宮殿俱
各以衣裓盛諸天華共詣下方推尋
是相見大通智勝如來處于道場菩
提樹下坐師子座諸天龍王乾闥婆

43

緊郍羅摩睺羅伽人非人等恭敬圍
繞及見十六王子請佛轉法輪時諸
梵天王頭面禮佛繞百千匝即以天
華而散佛上所散之花如湏彌山幷
以供養佛菩提樹花供養已各以宮
殿奉上彼佛而作是言唯見哀愍饒

益我等所獻宮殿願垂納受時諸梵
天王即扵佛前一心同聲以偈頌曰
善㢤見諸佛　救世之聖尊　能扵三界獄
勉出諸衆生　普智天人尊　哀愍群萌類
能開甘露門　廣度扵一切　扵昔無量劫
空過無有佛　世尊未出時　十方常暗㝠

三惡道增長　阿修羅亦盛　諸天眾轉減

死多墮惡道　不從佛聞法　常行不善事

色力及智慧　斯等皆減少　罪業因緣故

失樂及樂想　住於邪見法　不識善儀則

不蒙佛所化　常墮於惡道　佛為世間眼

久遠時乃出　哀愍諸眾生　故現於世間

超出成正覺　我等甚欣慶　及餘一切眾

喜歎未曾有　我等諸宮殿　蒙光故嚴飾

今以奉世尊　唯垂哀納受　願以此功德

普及於一切　我等與眾生　皆共成佛道

尒時五百萬億諸梵天王偈讚佛已

各白佛言唯願世尊轉於法輪多所

安隱多所度脫時諸梵天王而說偈
言
世尊轉法輪　擊甘露法鼓
開示涅槃道　唯願受我請
哀愍而敷演　以大微妙音
無量劫習法
爾時大通智勝如來受十方諸梵天

王及十六王子請即時三轉十二行
法輪若沙門婆羅門若天魔梵及餘
世間所不能轉謂是苦是苦集是苦
滅是苦滅道及廣說十二因緣法無
明緣行行緣識識緣名色名色緣六
入六入緣觸觸緣受受緣愛愛緣取

取緣有有緣生生緣老死憂悲苦惱
無明滅則行滅行滅則識滅識滅則
名色滅名色滅則六入滅六入滅則
觸滅觸滅則受滅受滅則愛滅愛滅
則取滅取滅則有滅有滅則生滅生
滅則老死憂悲苦惱滅佛於天人大

眾之中說是法時六百萬億郍由他
人以不受一切法故而於諸漏心得
解脫皆得深妙禪定三明六通具八
解脫第二第三第四說法時千萬億
恒河沙郍由他等眾生亦以不受一
切法故而於諸漏心得解脫從是已

後諸聲聞衆無量無邊不可稱數亦

時十六王子皆以童子出家而為沙

弥諸根通利智慧明了已曾供養百

千萬億諸佛淨修梵行求阿耨多羅

三藐三菩提俱白佛言世尊是諸無

量千萬億大德聲聞皆已成就世尊

亦當為我等說阿耨多羅三藐三菩

提法我等聞已皆共修學世尊我等

志願如來知見深心所念佛自證知

尒時轉輪聖王所將衆中八萬億人

見十六王子出家亦求出家王即聽

許尒時彼佛受沙彌請過二萬劫已

乃於四衆之中說是大乘經名妙法
蓮華教菩薩法佛所護念說是經已
十六沙彌為阿耨多羅三藐三菩提
故皆共受持諷誦通利說是經時十
六菩薩沙彌皆悉信受聲聞衆中亦
有信解其餘衆生千萬億種皆生疑

惑佛說是經於八千劫未曾休廢說
此經已即入靜室住於禪定八萬四
千劫是時十六菩薩沙彌知佛入室
寂然禪定各昇法座亦於八萬四千
劫為四部衆廣說分別妙法華經一
一皆度六百萬億那由他恒河沙等

眾生示教利喜令發阿耨多羅三藐
三菩提心大通智勝佛過八萬四千
劫已從三昧起往詣法座安詳而坐
普告大眾是十六菩薩沙彌甚為希
有諸根通利智慧明了已曾供養無
量千萬億數諸佛於諸佛所常修梵

行受持佛智開示眾生令入其中汝
等皆當數數親近而供養之所以者
何若聲聞辟支佛及諸菩薩能信是
十六菩薩所說經法受持不毀者是
人皆當得阿耨多羅三藐三菩提如
来之慧佛告諸比丘是十六菩薩常

樂說是妙法蓮華經一菩薩所化
六百萬億那由他恒河沙等眾生世
世所生與菩薩俱從其聞法悉皆信
解以此因緣得值四百萬億諸佛世
尊于今不盡諸比丘我今語汝彼佛
弟子十六沙彌今皆得阿耨多羅三

藐三菩提於十方國土現在說法有
無量百千萬億菩薩聲聞以為眷屬
其二沙彌東方作佛一名阿閦在歡
喜國二名須彌頂東南方二佛一名
師子音二名師子相南方二佛一名
虛空住二名常滅西南方二佛一名

帝相二名梵相西方二佛一名阿弥
陁二名度一切世間苦惱西北方二
佛一名多摩羅跋栴檀香神通二名
湏彌相北方二佛一名雲自在二名
雲自在王東北方佛名壞一切世間
怖畏第十六我釋迦牟尼佛於娑婆

國土成阿耨多羅三藐三菩提諸比
丘我等為沙弥時各各教化無量百
千萬億恒河沙等衆生從我聞法為
阿耨多羅三藐三菩提此諸衆生于
今有住聲聞地者我常教化阿耨多
羅三藐三菩提是諸人等應以是法

漸入佛道所以者何如来智慧難信
難解介時所化無量恒河沙等眾生
者汝等諸比丘及我滅度後未来世
中聲聞弟子是也我滅度後復有弟
子不聞是經不知不覺菩薩所行自
於所得功德生滅度想當入涅槃我

於餘國作佛更有異名是人雖生滅
度之想入於涅槃而於彼土求佛智
慧得聞是經唯以佛乘而得滅度更
無餘乘除諸如来方便說法諸比丘
若如来自知涅槃時到眾又清淨信
觧堅固了達空法深入禪定便集諸

菩薩及聲聞眾為說是經世間無有
二乘而得滅度唯一佛乘得滅度耳
比丘當知如來方便深入眾生之性
知其志樂小法深著五欲為是等故
說於涅槃是人若聞則便信受譬如
五百由旬險難惡道曠絶無人怖畏

之處若有多眾欲過此道至珎寶處
有一導師聰慧明達善知險道通塞
之相將導眾人欲過此難所將人眾
中路懈退白導師言我等疲極而復
怖畏不能復進前路猶遠今欲退還
導師多諸方便而作是念此等可愍

云何捨大珍寶而欲退還作是念已
以方便力於險道中過三百由旬化
作一城告眾人言汝等勿怖莫得退
還今此大城可於中止隨意所作若
入是城快得安隱若能前至寶所亦
可得去是時疲極之眾心大歡喜歎

未曾有我等今者免斯惡道快得安
隱於是眾人前入化城生已度想生
安隱想尒時導師知此人眾既得止
息無復疲惓即滅化城語眾人言汝
等去來寶處在近向者大城我所化
作為止息耳諸比丘如來亦復如是

今爲汝等作大導師知諸生死煩惱
惡道險難長遠應去應度若衆生但
聞一佛乘者則不欲見佛不欲親近
便作是念佛道長遠久受懃苦乃可
得成佛知是心怯弱下劣以方便力
而於中道爲止息故說二涅槃若衆

生住於二地如來尒時即便爲說汝
等所作未辦汝所住地近於佛慧當
觀察籌量所得涅槃非眞實也但是
如來方便之力於一佛乘分別說三
如彼導師爲止息故化作大城旣知
息已而告之言實處在近此城非實

我化作耳尓時世尊欲重宣此義而

說偈言

大通智勝佛　　十劫坐道場

佛法不現前　　諸天神龍王

阿修羅衆等　　常雨於天華

以供養彼佛　　諸天擊天鼓

并作衆伎樂　　香風吹萎華

更雨新好者　　過十小劫已

乃得成佛道　　諸天及世人

心皆懷踊躍　　彼佛十六子

皆與其眷屬　　千萬億圍繞

俱行至佛所　　頭面禮佛足

而請轉法輪　　聖師子法雨

充我及一切　　世尊甚難值

久遠時一現　　為覺悟群生

震動於一切　　東方諸世界

五百萬億國

57

梵宮殿光曜　昔所未曾有　諸梵見此相
尋来至佛所　散花以供養　并奉上宮殿
請佛轉法輪　以偈而讚歎　佛知時未至
受請默然坐　三方及四維　上下亦復尓
散花奉宮殿　請佛轉法輪　世尊甚難値
願以大慈悲　廣開甘露門　轉無上法輪

無量慧世尊　受彼眾人請　為宣種種法
四諦十二緣　無明至老死　皆從生緣有
如是眾過患　汝等應當知　宣暢是法時
六百萬億姟　得盡諸苦際　皆成阿羅漢
第二説法時　千萬恒沙眾　於諸法不受
亦得阿羅漢　從是後得道　其數無有量

萬億劫筭數　不能得其邊　時十六王子

出家作沙彌　皆共請彼佛　演說大乘法

我等及營從　皆當成佛道　願得如世尊

慧眼第一淨　佛知童子心　宿世之所行

以無量因緣　種種諸譬喻　說六波羅蜜

及諸神通事　分別真實法　菩薩所行道

說是法花經　如恒河沙偈　彼佛說經已

靜室入禪定　一心一處坐　八萬四千劫

是諸沙彌等　知佛禪未出　為無量億衆

說佛無上慧　各各坐法座　說是大乘經

於佛宴寂後　宣揚助法化　一一沙彌等

所度諸衆生　有六百萬億　恒河沙等衆

59

彼佛滅度後　是諸聞法者　在在諸佛土
常與師俱生　是十六沙彌　具足行佛道
今現在十方　各得成正覺　尒時聞法者
各在諸佛所　其有住聲聞　漸教以佛道
我在十六數　曾亦為汝說　是故以方便
引汝趣佛慧　以是本因緣　今說法華經

令汝入佛道　慎勿懷驚懼　譬如險惡道
迥絶多毒獸　又復無水草　人所怖畏處
無數千萬衆　欲過此險道　其路甚曠遠
經五百由旬　時有一導師　強識有智慧
明了心決定　在險濟衆難　衆人皆疲惓
而白導師言　我等今頓乏　於此欲退還

導師作是念　此輩甚可愍　如何欲退還
而失大珍寶　尋時思方便　當設神通力
化作大城郭　莊嚴諸舍宅　周匝有園林
渠流及浴池　重門高樓閣　男女皆充滿
即作是化已　慰眾言勿懼　汝等入此城
各可隨所樂　諸人既入城　心皆大歡喜

皆生安隱想　自謂已得度　導師知息已
集眾而告言　汝等當前進　此是化城耳
我見汝疲極　中路欲退還　故以方便力
權化作此城　汝等勤精進　當共至寶所
我亦復如是　為一切導師　見諸求道者
中路而懈廢　不能度生死　煩惱諸險道

故以方便力　為息說涅槃　言汝等苦滅
所作皆已辦　既知到涅槃　皆得阿羅漢
尒乃集大眾　為說真實法　諸佛方便力
今別說三乘　唯有一佛乘　息處故說二
今為汝說實　汝所得非滅　為佛一切智
當發大精進　汝證一切智　十力等佛法

為息說涅槃　既知是息已　引入於佛慧
具三十二相　乃是真實滅　諸佛之導師

妙法蓮華経卷第三

〈최신작품〉

華嚴經暑纂偈

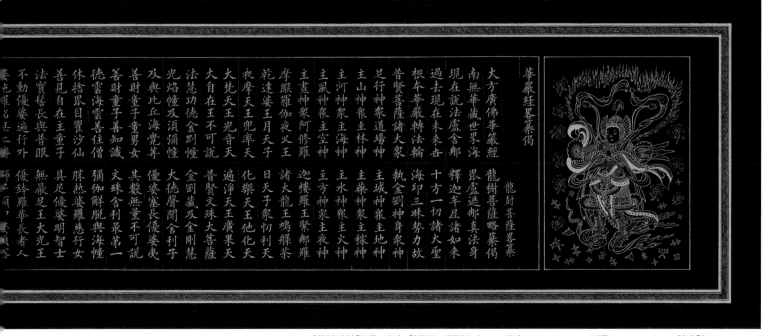

華嚴経畧纂偈

龍尌菩薩畧纂

大方廣佛華嚴経
南無華藏世界海
毘盧遮那真法身
現在說法盧舍那
釋迦牟尼諸如來
過去現在未來古
十方一切諸大聖
根本華嚴轉法輪
海印三昧勢力故
普賢菩薩諸大眾
執金剛身眾神
足行神眾道場神
主山神眾主林神
主城神眾主地神
主河神眾主海神
主水神眾主火神
主風神眾主空神
主方神眾主夜神
主晝神眾阿修羅
迦樓羅王緊那羅
摩睺羅伽夜叉王
諸大龍王鳩槃荼
乾闥幢及須彌幢
日天子眾忉利天
夜摩天王兜率天
化樂天王他化天
大梵天王光音天
遍淨天王廣果天
大自在王不可說
普賢文殊大菩薩
法慧功德金剛幢
金剛藏及金剛慧
光焰幢及須彌幢
大德聲聞舍利子
及與比丘海覺等
優婆塞長優婆夷
善財童子善知識
文殊舍利最第一
其數無量不可說
善財童子童男女
德雲海雲善住僧
彌伽解脫與海幢
休捨毘目瞿沙仙
勝熱婆羅慈行女
善見自在主童子
具足優婆明智士
法寶髻長與普眼
無厭足王大光王
不動優婆遍行外
優鉢羅華長者人

〈화엄경약찬게〉 감지, 황금분, 백금분, 녹교, 명반 31.0 / 147.0cm 경문(14.0 / 118.6cm) 위태천(14.0 / 19.8cm)

華嚴經略纂偈　一

大方廣佛華嚴經
龍樹菩薩略纂偈

世主妙嚴如來相
普賢三昧世界成
須彌頂上偈讚品
菩薩十住梵行品
發心功德明法品
佛昇夜摩天宮品
夜摩天宮偈讚品
十行品與無盡藏
佛昇兜率天宮品
兜率天宮偈讚品
十迴向及十地品
十定十通十忍品
阿僧祇品與壽量
菩薩住處佛不思
如來十身相海品
如來隨好功德品
普賢行及如來出
離世間品入法界
是為十萬偈頌經
三十九品圓滿教
諷誦此經信受持
初發心時便正覺
安坐如是國土海
是名毗盧遮那佛

六六四及與三
二十一一亦復一
十方虛空諸世界
亦復如是常說法
於蓮華藏世界海
造化莊嚴大法輪
常隨眾生盧遮那
如來名號四聖諦
光明覺品問明品
淨行賢首須彌頂
華藏世界盧舍那
於此法會雲集來
彌勒菩薩文殊等
普賢菩薩微塵眾
眾寂靜婆羅門者
德生童子有德女
賢勝堅固解脫長
妙月長者無勝軍
遍友童子眾藝覺
摩耶夫人天主光
妙德圓滿瞿婆女
大願精進力救護
開敷樹花主夜神
守護一切主夜神
寂靜音海主夜神
普救眾生妙德神
喜目觀察眾生神
普德淨光主夜神
婆珊婆演主夜神
大天安住主地神
觀自在與正趣
毗瑟胝羅居士人

願以此功德　普及於一切
我等與眾生　皆共成佛道

二千二十一年八月多吉金景浩謹書

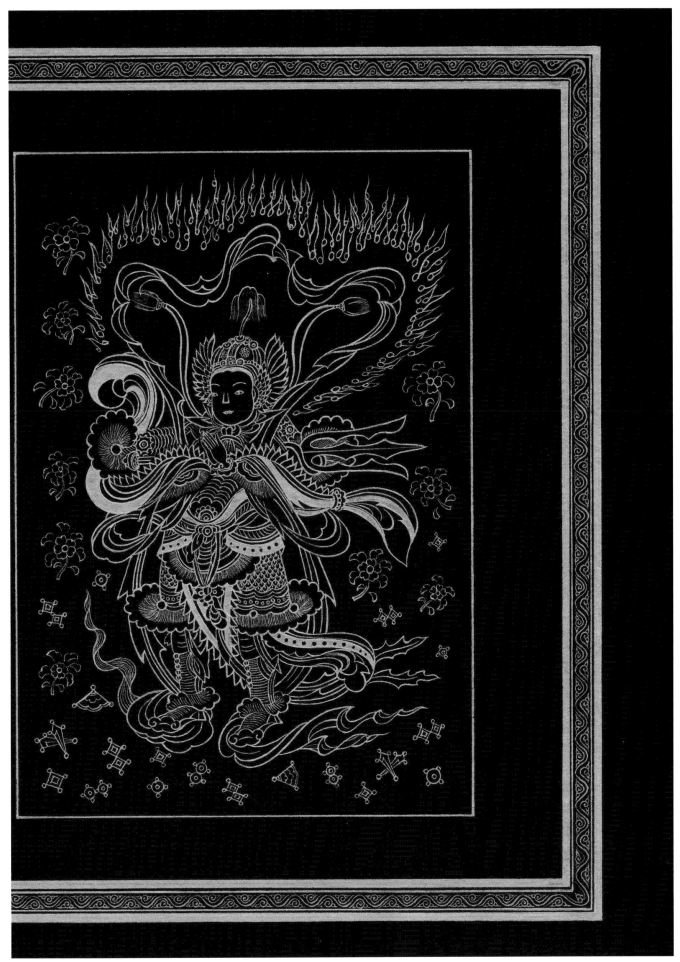

〈화엄경약찬게〉 감지, 황금분, 백금분, 녹교, 명반 31.0 / 147.0cm 경문(14.0 / 118.6cm) 위태천(14.0 / 19.8cm)

華嚴經罢纂偈　　　龍尌菩薩罢纂

大方廣佛華嚴經　龍樹菩薩略纂偈

南無華藏世界海　毘盧遮邨真法身

現在說法盧舍邨　輝迦牟尼諸如來

過去現在未来丗　十方一切諸大聖

根本華嚴轉法輪　海印三昧勢力故

普賢菩薩諸大眾　執金剛神身眾神

足行神眾道場神　主城神眾主地神

主山神眾主林神　主藥神眾主稼神

主河神眾主海神　主水神眾主火神

主風神眾主空神　主方神眾主夜神

主晝神衆阿修羅　迦樓羅王緊那羅

摩睺羅伽夜义王　諸大龍王鳩槃茶

乾達婆王月天子　日天子衆忉利天

夜摩天王兜率天　化樂天王他化天

大梵天王光音天　遍淨天王廣果天

大自在王不可說　普賢文殊大菩薩

法慧功德金剛幢　金剛藏及金剛慧

光焰幢及湏彌幢　大德聲聞舍利子

及與比丘海覺等　優婆塞長優婆夷

善財童子童男女　其數無量不可說

善財童子善知識　文殊舍利最第一

德雲海雲善住僧　彌伽解脫與海幢

休捨昆目瞿沙仙　勝熱婆羅慈行女
善見自在主童子　具足優婆明智士
法寶髻長與普眼　無厭足王大光王
不動優婆遍行外　優鉢羅華長者人
婆施羅船無上勝　獅子頻伸婆須密
昆瑟胝羅居士人　觀自在尊與正趣

大天安住主地神　婆珊婆演主夜神
普德淨光主夜神　喜目觀察眾生神
普救眾生妙德神　寂靜音海主夜神
守護一切主夜神　開敷樹花主夜神
大願精進力救護　妙德圓滿瞿婆女
摩耶夫人天主光　遍友童子眾藝覺

賢勝堅固解脫長　妙月長者無勝軍
眾寂靜婆羅門者　德生童子有德女
彌勒菩薩文殊等　普賢菩薩微塵眾
於此法會雲集來　常隨毘盧遮那佛
於蓮華藏世界海　造化莊嚴大法輪
十方虛空諸世界　亦復如是常說法

六六六四及與三　一十一一亦復一
世主妙嚴如來相　普賢三昧世界成
華藏世界靈舍那　如來名號四聖諦
光明覺品問明品　淨行賢首湏彌頂
湏彌頂上偈讚品　菩薩十住梵行品
發心功德明法品　佛昇夜摩天宮品

夜摩天宮偈讚品　十行品與無盡藏

佛昇兜率天宮品　兜率天宮偈讚品

十迴向及十地品　十定十通十忍品

阿僧祇品與壽量　菩薩住處佛不思

如來十身相海品　如來隨好功德品

普賢行及如來品　離世間品入法界

大方廣佛華嚴經　龍樹菩薩略纂偈

安坐如是國土海　是名毘盧遮那佛

諷誦此經信受持　初發心時便正覺

是為十萬偈頌經　三十九品圓滿教

華嚴經畧纂偈

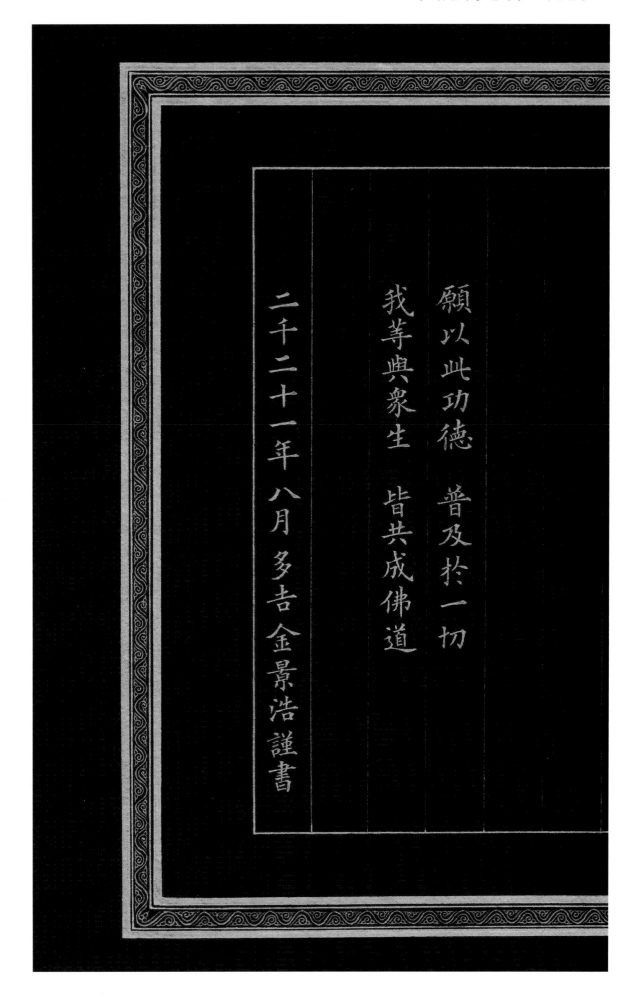

願以此功德　普及於一切

我等與衆生　皆共成佛道

二千二十一年八月多吉金景浩謹書

〈성경–잠언16장9절〉 감지, 황금분, 백금분, 녹교, 명반 30.3 / 21.5cm

法華経畧纂偈

實掌菩薩畧纂

一乘妙法蓮華經
南無娑婆世界海
常住不滅釋迦尊
十方三世一切佛
種種因緣方便道
恒轉一乘妙法輪
與大比丘萬二千
漏盡自在阿羅漢
阿若憍陳大迦葉
優樓頻那迦伽耶
那提迦葉舍利佛
大目犍連迦栴延
摩訶斯龍優鉢羅
文殊師利觀世音
得大勢與常精進
不休息及寶掌士
藥王勇施及寶月
月光滿月大力人
無量力與越三界
跋陀婆羅彌勒尊
寶積導師與阿難
孫陀羅與富樓那
畢陵伽婆拘絺羅
摩訶拘絺羅難陀
阿㝹樓馱劫賓那
那提迦葉舍利佛
阿若憍陳大迦葉
漏盡自在阿羅漢
與大比丘萬二千
種種因緣方便道

寶光寶月四天王
普香寶光諸菩薩
羅睺羅多摩修羅
跋陀婆羅彌勒尊
毘摩質多羅修羅
尸棄大梵光明梵
娑竭羅王和修吉
韋提希子阿闍世
大德迦樓大身王
緊那羅王持法王
法緊那羅妙法王
德叉迦羅妙達駄
羅睺阿修羅睺陀
難陀龍王跋難陀
娑婆界主梵天王
婆稚佉羅騫駄王
樂乾闥婆樂音王
德義阿㝹婆達王
大滿迦樓如意王
羅眼阿修羅睺陀
婆稚佉羅騫駄王

種種修行佛說法
下至阿鼻上阿迦
諸大衆得未曾有
四衆八部人非人
無量義處三昧中
各與若干百千人
大法紧那羅持法王
法紧那羅妙法王
天雨四花地六震
佛為說經無量義
及諸小王轉輪王
歡喜合掌心觀佛
光照東方萬八千
佛放眉間白毫光
涅槃起塔此忠見
衆生諸佛及菩薩
種種修行佛說法

〈법화경약찬게〉 감지, 황금분, 녹교, 명반 34.0 / 186.5cm (26.1 / 178.5cm) 경문(26.1 / 162.0cm) 위태천(23.9 / 15.4cm)

我於過去見此瑞　即謂妙法汝當知
時有日月燈明佛　為說正法初中後
純一無雜梵行相　如是二萬皆同名
令得阿耨菩提智　說應諦緣六度法
最後八子為法師　是時六瑞皆如是
妙光菩薩求名尊　文殊彌勒豈異人
德藏堅滿大樂說　智積上行無邊行
淨行菩薩安立行　常不輕士宿王華
一切眾生喜見人　妙音菩薩上行意
莊嚴王及華德士　無盡意與持地人
光照莊嚴藥王尊　藥上菩薩普賢尊
常隨三世十方佛　阿閦彌佛及須彌
大通智勝如來佛　日月燈明然燈佛
師子音佛師子相　盧空住佛常滅佛
帝相佛興梵相佛　阿彌陀佛慶苦惱
多摩羅佛須彌相　雲自在佛自在王
壞怖畏佛多寶佛　威音王佛日月燈
雲自在燈淨明德　淨華宿王雲雷音
雲雷音宿王華智　實威德上王如來
如是諸佛諸菩薩　已今當來說妙法
於此法會與十方　常隨釋迦牟尼佛
雲集相從法會中　漸積身子龍女等
一雨等澍諸樹草　序品方便譬諭品
信解藥草授記品　化城喻品五百弟
授學無學人記品　法師品與見實塔
提婆達多與持品　安樂行品從地涌
如來壽量分別功　隨喜功德法師功
常不輕品神力品　囑累品與藥王本
妙音觀音普門品　陀羅尼品妙莊嚴
普賢菩薩勸發品　二十八品圓滿教
是為一乘妙法門　支佛口偈皆具足
讀誦受持信解人　從佛口生佛衣覆
普賢菩薩來守護　魔鬼諸惱皆消除
不貪世間心意直　有正懷念有福德
忘失句偈令通利　不久當詣道場中
得大菩提轉法輪　是故見者如敬佛
南無妙法蓮華經　靈山會上佛菩薩
一乘妙法蓮華經　實掌菩薩略纂偈

法華經略纂偈

願以此功德　普及於一切
我等與眾生　皆共成佛道

二十二年十二月　龍潭金榮浩舊首敬書

般若波羅蜜多心経

觀自在菩薩行深般若波羅蜜多時照見五
蘊皆空度一切苦厄舍利子色不異空空不
異色色即是空空即是色受想行識亦復如
是舍利子是諸法空相不生不滅不垢不淨
不增不減是故空中無色無受想行識無眼
耳鼻舌身意無色聲香味觸法無眼界乃至
無意識界无無明亦无無明盡乃至無老死
亦无老死盡無苦集滅道無智亦无得以無
所得故菩提薩埵依般若波羅蜜多故心無
罣碍無罣碍故無有恐怖遠離顛倒夢想究
竟涅槃三世諸佛依般若波羅蜜多故得阿
耨多羅三藐三菩提故知般若波羅蜜多是
大神呪是大明呪是無上呪是無等等呪能
除一切苦真實不虛故説般若波羅蜜多呪
即説呪曰 揭帝揭帝波羅揭帝波羅僧揭帝
菩提娑婆訶
般若波羅蜜多心経

佛紀二五六六年七月 興岩 頓首

권지민 〈화엄일승법계도〉 32.0 / 29.3cm, 백지 · 묵서

김명림 〈불설대보부모은중경〉 26.5 / 590.0cm, 백지 · 묵서 · 주묵

如来十大發願文
願我永離三惡道
願我速斷貪瞋癡
願我常聞佛法僧
願我勤修戒定慧
願我恒隨諸佛學
願我不退菩提心
願我決定生安養
願我速見阿彌陀
願我分身遍塵刹
願我廣度諸衆生

金美淑 稽首敬書

2012.8

김미숙 〈여래십대발원문〉 25 / 39cm, 백지 · 경면주사

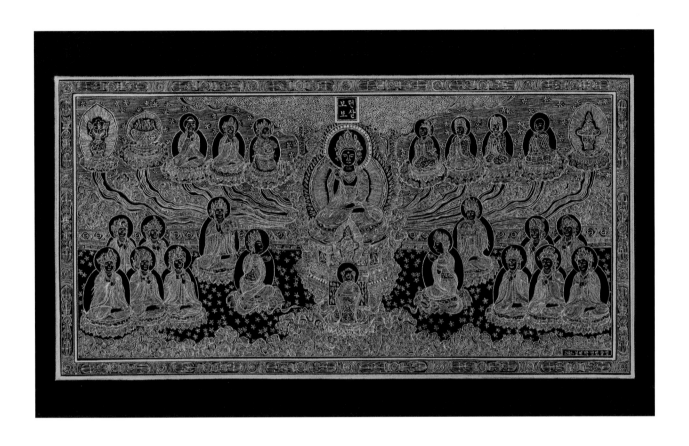

박경빈 〈대방광불화엄경 보현행원품 변상도〉 40.0 / 50.0cm, 감지 · 금니

般若波羅蜜多心經

唐三藏法師玄奘譯

觀自在菩薩行深般若波羅蜜多時

照見五蘊皆空度一切苦厄舍利子

色不異空空不異色色即是空空即

是色受想行識亦復如是舍利子是

諸法空相不生不滅不垢不淨不增

不減是故空中無色無受想行識無

眼耳鼻舌身意無色聲香味觸法無

眼界乃至無意識界無無明亦無無

明盡乃至無老死亦無老死盡無苦

集滅道無智亦無得以無所得故菩

提薩埵依般若波羅蜜多故心無罣

碍無罣碍故無有恐怖遠離顛倒夢

想究竟涅槃三世諸佛依般若波羅

蜜多故得阿耨多羅三藐三菩提故

知般若波羅蜜多是大神咒是大明

咒是無上咒是無等等咒能除一切

苦真實不虛故說般若波羅蜜多咒

即說咒曰

揭帝揭帝　般羅揭帝　般羅僧揭

帝　菩提僧莎訶

般若波羅蜜多心經

檀紀四三五五年八月吉月 朴炅順頓首心書

박경순 〈반야바라밀다심경〉 24 / 39cm, 백지 · 묵서

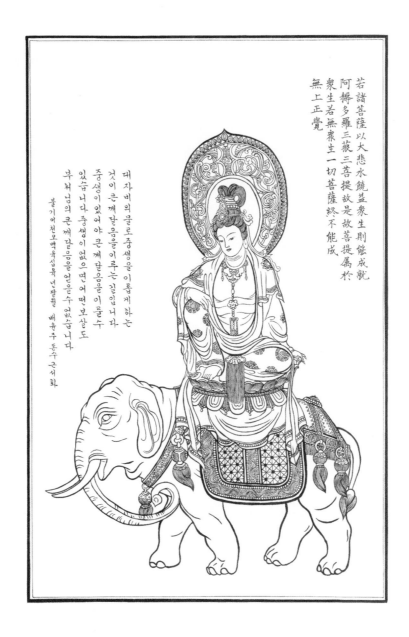

若諸菩薩以大悲水饒益衆生則能成就
阿耨多羅三藐三菩提故是故菩提屬於
衆生若無衆生一切菩薩終不能成
無上正覺

부처님의 큰깨달음을 얻을수 있습니다
있습니다 중생이 없으면 어떤 보살도
중생이 있어야 큰깨달음을 이룰수
것이 큰깨달음을 이루는 길입니다
대자비의 물로 중생을 이롭게 하는

불기 이천오백육십육년팔월 배윤주 돈우 근서 화

배윤주 〈보현보살도에 보현행원품 게송〉 46 / 32cm, 백지 · 주묵

84

이경자 〈신장도〉 23 / 21cm, 백지 · 경면주사

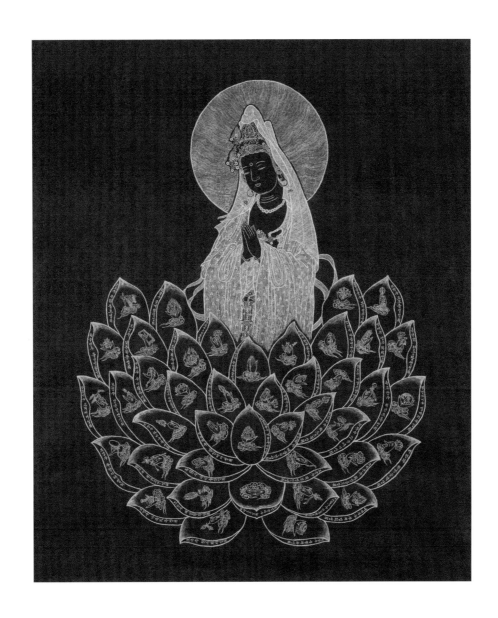

행오스님(이행임) 〈관세음보살 42수 진언〉 70 / 60cm, 자주색지 · 금니 · 백금니

반야바라밀다심경

당삼장사문지혜륜 한역

사문 관정 우리말 번역

이와같이내가들었다 한때바가범께서는

큰비구의무리와대보살의무리와함께왕

사성취봉산에머물고계셨다 그때세존께

서는매우깊고도밝게비추어봄이라는삼

매에들어있었다 이때대중가운데관찰에

통달한관자재라는대보살이한명있었다

관자재보살이존재의다섯요소를관찰해

가며깊은지혜를완성하는수행에전념하

고있을때그것들은다실체가없는것들임

을꿰뚫어보았다 이때사리불존자가부처

수행을할때는 ...

다이와같은방법으로수행할때모든여래

가다따라서기뻐할것이다 이때세존께서

이와같이말씀하시자사리불존자와관자

재보살과그법회자리에있던세간의모든

신들과사람들아수라건달바등이다부처

님말씀을듣고매우기뻐하며받아들여서

받들어수행했다

반야바라밀다심경

불기이오육년팔월

정봉우 삼가쓰다 [印]

정봉우 〈국역반야바라밀다심경〉 32.5 / 171.0cm, 백지·묵서

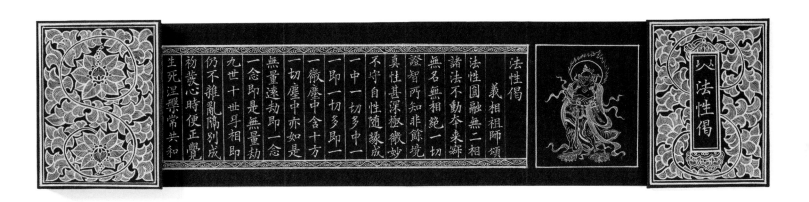

法性偈

義相祖師頌

法性圓融無二相
諸法不動本来寂
無名無相絶一切
證智所知非餘境
真性甚深極微妙
不守自性隨緣成
一中一切多中一
一即一切多即一
一微塵中含十方
一切塵中亦如是
無量遠劫即一念
一念即是無量劫
九世十世互相即
仍不雜亂隔別成
初發心時便正覺
生死涅槃常共和

入法性偈

조미영 〈법성계〉 8.7 / 183.0cm, 감지 · 금니

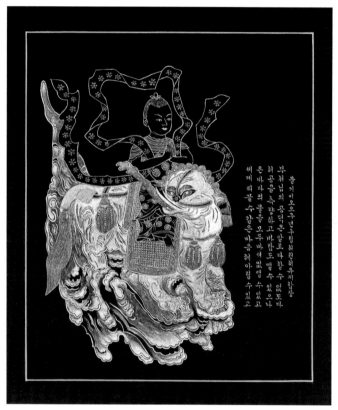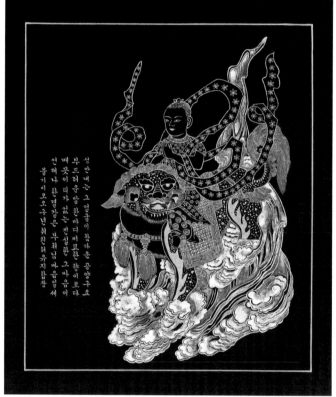

허유지(허영자) 〈문수동자 · 보현동자〉 46.0 / 40.0cm×2, 감지 · 금니 · 은니

■ 화엄사 전통사경원 사경강좌 안내

- 일시 : 매월 1·3주 목요일 (초급반), 2·4주 목요일 (중급반)
 주간반 : 오후 1시 30분 ~ 3시 20분
 야간반 : 오후 6시 30분 ~ 8시 20분
- 장소 : 화엄사 범음료
- 지도 : 화엄사 전통사경원 원장 김경호 (국가무형문화재 사경장)
- 문의 : 대한불교조계종 제19교구본사 화엄사 061-783-7600

■ 화엄사 전통사경원 의왕 용화사 분원 사경강좌 안내

- 일시 : 매월 1·3주 금요일 오후 2시 ~ 4시
- 장소 : 용화사 미륵전
- 지도 : 화엄사 전통사경원 원장 김경호 (국가무형문화재 사경장)
- 문의 : 대한불교조계종 의왕 용화사 031-452-1603

■ 한국전통사경연구원 사경장 전수교육생 모집 안내

- 일시 : 수요일반 : 오후 1시 ~ 5시
 토요일반 : 오후 3시 ~ 6시
- 장소 : 한국전통사경연구원 교육실
- 지도 : 국가무형문화재 사경장 김경호
- 문의 : 한국전통사경연구원 010-8529-2186

 54906 전북 전주시 덕진구 백동 6길 26

 (인후동 2가 1569-5)

수요일반

토요일반

『〈묘법연화경〉 권제3』 전시회와 작품집을 펴내며

참으로 감사한 시절인연입니다.

2018년 6월 6일, 고려 건국 1,100주년이라는 뜻깊은 해를 맞아 8인의 도반과 〈묘법연화경〉 사경 결사를 맺고, 매년 1권씩 최상승 법사리 작품으로의 성료成了를 목표로 삼아 정진한 지 어언 5년째입니다.

〈묘법연화경〉 사경 결사를 맺으며, 제 경우에는 이들 〈묘법연화경〉 7권에 한국 전통사경 1,700년의 역사적 변천 과정에 따르는 각기 다른 바탕지와 서사 재료, 양식과 체재 등을 담은 최상승 법사리 작품으로 제작하겠다는 계획으로, 먼저 제1권을 사경의 시원이 되는 백지묵서 사경으로 사성했습니다. 그리고 이렇게 2018년 성료한 『백지묵서〈묘법연화경〉 권제1』을 지난 6월, 한국전통문화전당 전시와 함께 작품집으로 펴냈습니다.

그런데 제가 2번째로 사성한 사경이 『〈묘법연화경〉 권제3』입니다. 순서에 맞게 사경을 하자면 『〈묘법연화경〉 권제2』를 먼저 사성함이 이치에 합당합니다. 본래 『〈묘법연화경〉 권제2』는 자주색지에 금니로 사경을 할 계획이었는데, 당시 시중에 출시되어 있는 자주색지의 지질이 너무 미흡하게 여겨졌습니다. 하여 보다 좋은 자주색지가 출시되기를 기원하면서 몇 년 더 기다리기로 했습니다. 그러한 연유로 『감지금니〈묘법연화경〉 권제3』을 먼저 사성하게 된 것입니다. 그리하여 이번에 『〈묘법연화경〉 권제2』에 앞서 『〈묘법연화경〉 권제3』을 2번째로 전시하면서 작품집으로 펴내게 되었습니다.

이번 전시는 2019년, 1년 동안 정진했던 제 사경 작업의 총 결산이라 할 수 있는 『감지금니〈묘법연화경〉 권제3』을 중심으로 한 전시입니다. 한 점 한 획을 부처님 이목구비耳目口鼻와 사지四肢로 생각하고, 한 글자 한 글자를 한 분 한 분의 부처님을 조성하는 성스러운 수행으로 여기며, 가장 이상적이고 원만한 부처님 상호로 모시고자 최선을 다했으니 『감지금니〈묘법연화경〉 권제3』 한 작품만 해도 약 1만의 부처님을 조성한 셈이 됩니다.(붓끝 0.1mm에 초집중한 가운데 〈묘법연화경〉 권제3의 경문 서사에 소요된 시간만도 온전히 1,000시간 이상입니다) 이치가 그러하니 한 글자 한 글자를 한 분 한 분의 부처님으로 여기며 감상해 주시면 무한 감사하겠습니다.

전시와 함께 작품집을 펴낼 수 있도록 도움을 주신 문화재청과 관계기관들, 협찬해 주신 모든 분들, 화엄사 주지 덕문스님을 비롯한 후원해 주신 모든 분들께 깊이 감사드립니다.

2022년 9월
다길 김경호 두손모음

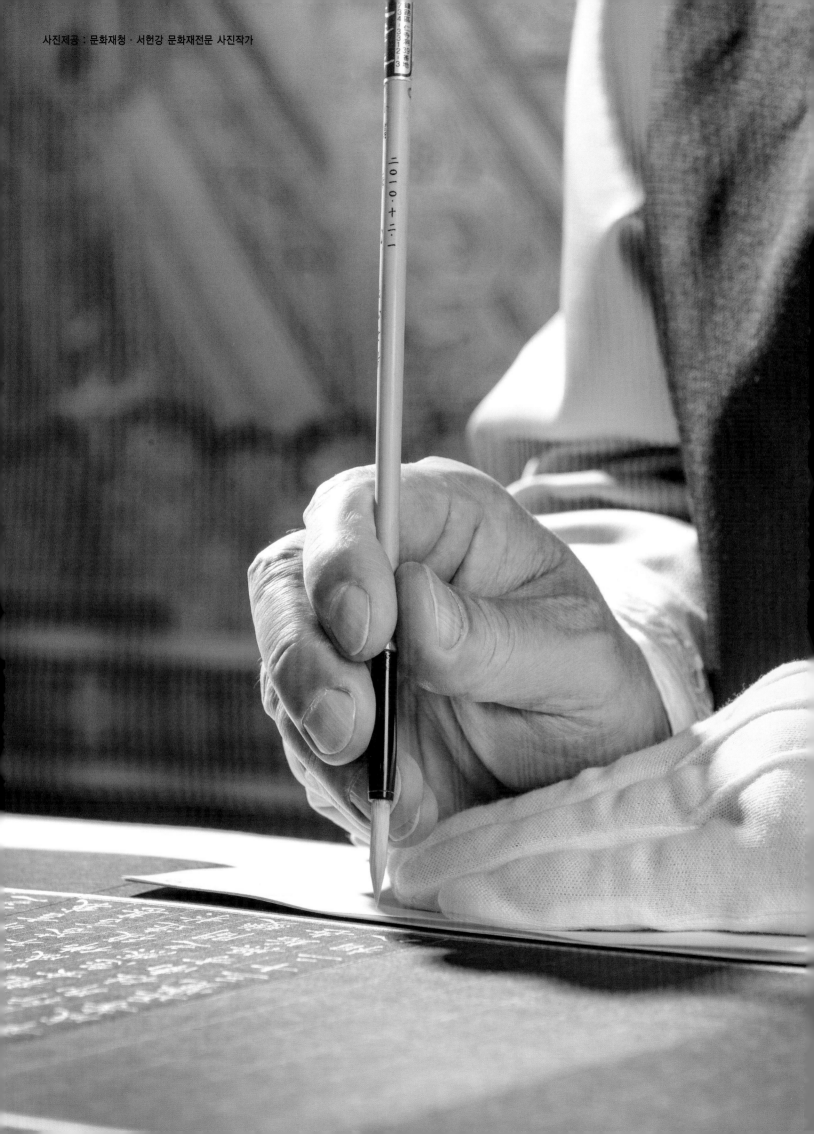

다길 김경호

妙法蓮華經 卷第三

기　간 : **2022. 10. 5**(수) ～ **10. 10**(월)
장　소 : **아리수 갤러리** (02-723-1661)
오픈식 : **2022. 10. 5**(수) 오후 3시 ～ 6시

＊ 이 책은 「2022년도 국가무형문화재 전승자주관 기획행사 지원사업」 지원비로 제작되었습니다.

주최·주관 :　 한국전통사경연구원
Korea Institute of Traditional Illuminated Sutra Copy

협찬 :　◈NEOWIZ　

후　　원 :　문화재청 국립무형유산원

한국문화재재단 Korea Cultural Heritage Foundation

 대한불교조계종 제19교구본사 智異山大華嚴寺

 한국사경연구회
Korean Transcribed Sutra Research Association

발 행 일 2022년 9월 23일

저 자 다길 김경호

펴 낸 곳 한국전통사경연구원
 Korea Institute of Traditional Illuminated Sutra Copy
 본원 : 54906 전북 전주시 덕진구 백동 6길 26 (인후동 2가 1569-5)
 분원 : 03695 서울 서대문구 홍연 2길 21, 201호 (연희동, 연희에스엠)

구 입 처 한국전통사경연구원 C.P 010-8529-2186
 ⓒ Kim Kyeong Ho, 2022

 ISBN 979-11-87931-13-3

가 격 50,000원

국가무형문화재 제141호 사경장

다길 김경호

妙法蓮華經 卷第三

한국전통사경연구원
Korea Institute of Traditional Illuminated Sutra Copy